最愛的花草日常

有花有草就幸福的365日

增田由希子

前言

我覺得，依照每個人的生活習慣
來選擇不同的花裝飾，那是再好不過了。

偏好簡單風格的人，
在玻璃瓶中隨意插上一朵花就很不錯；
喜愛雜貨的人，則可以捨棄花瓶，
結合花與雜貨的呈現。
如果能夠自由地裝飾於喜愛的容器中，
我想，花朵應該也會感到自在愜意，
因此生動活潑起來了吧！

每天拍照並上傳到Instagram，
可以看到來自歐洲、美國、俄羅斯、
澳洲等⋯⋯世界各地的人所發出的
「好期待喔！」的回應。
如果這本書也能提供給
觀賞的你任何靈感，
那就太好了！

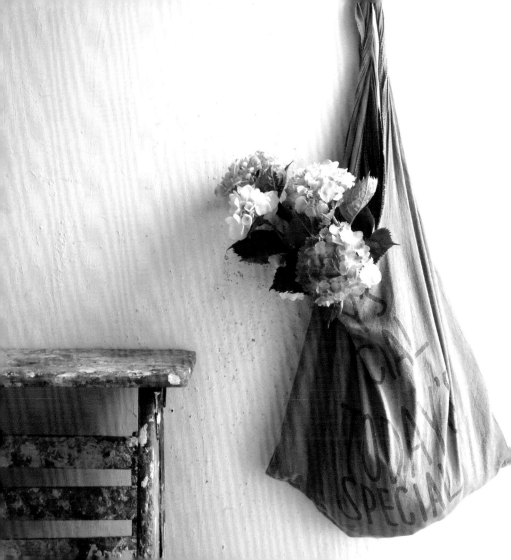

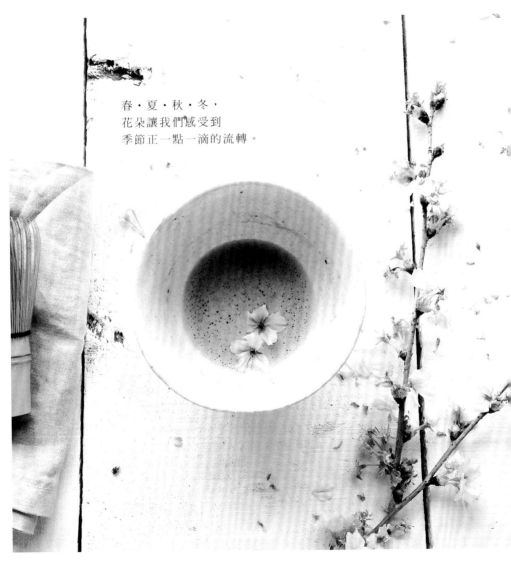

春・夏・秋・冬，
花朵讓我們感受到
季節正一點一滴的流轉。

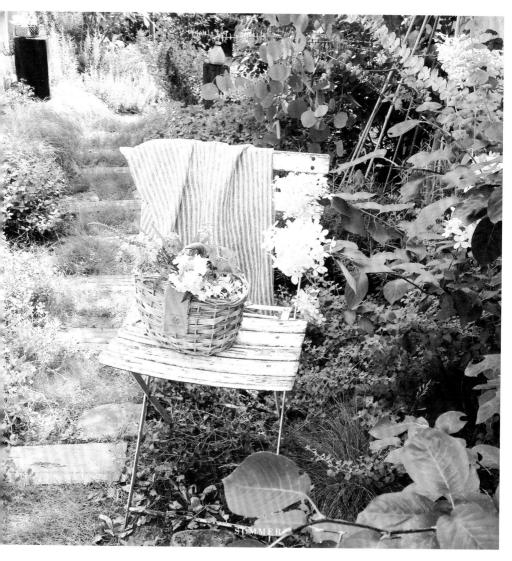

SUMMER

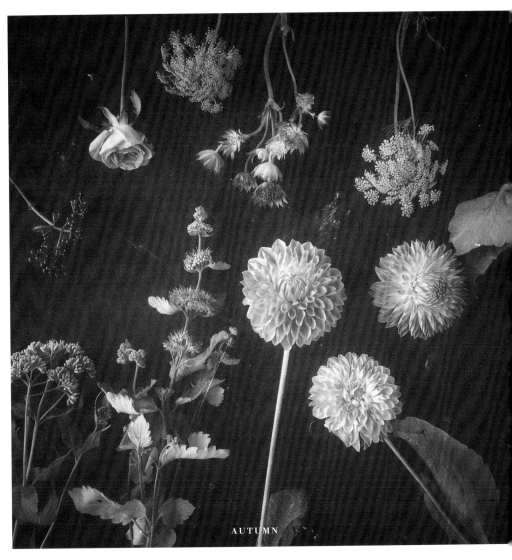

AUTUMN

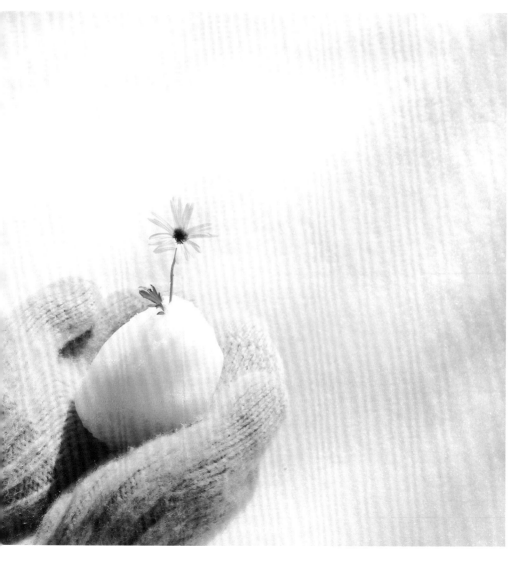

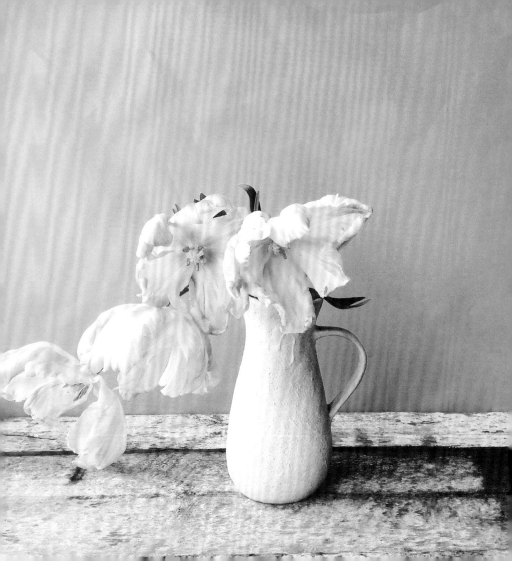

CONTENTS

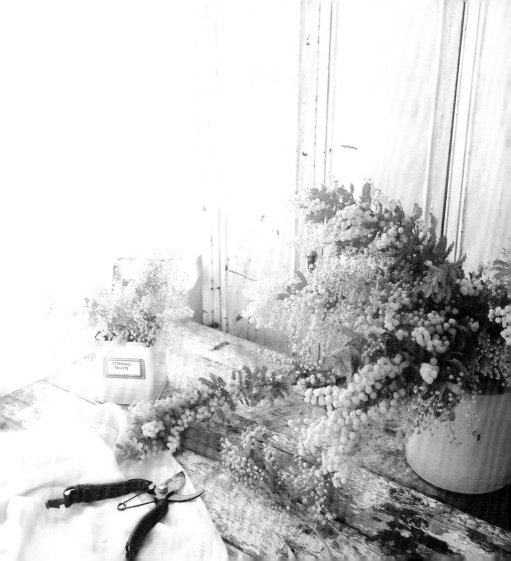

SPRING

———

春

突然映入眼簾的金合歡，
與淺粉紅色的櫻花，
宣告春天到來的花朵們，以鮮明的色彩登場，
帶給人們愉快的心情。
在這個時節，可以隨心所欲的
選擇裝飾房間的花朵。

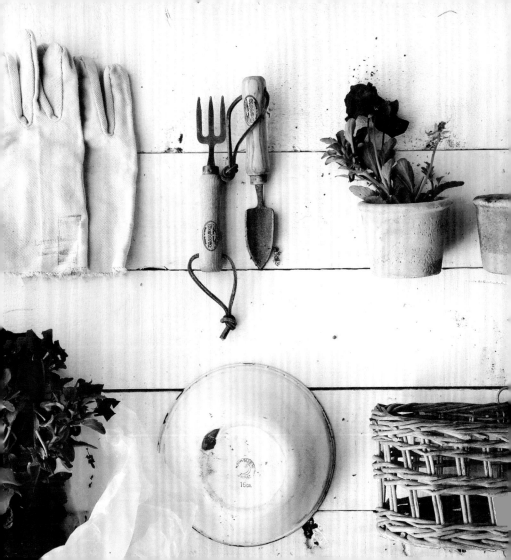

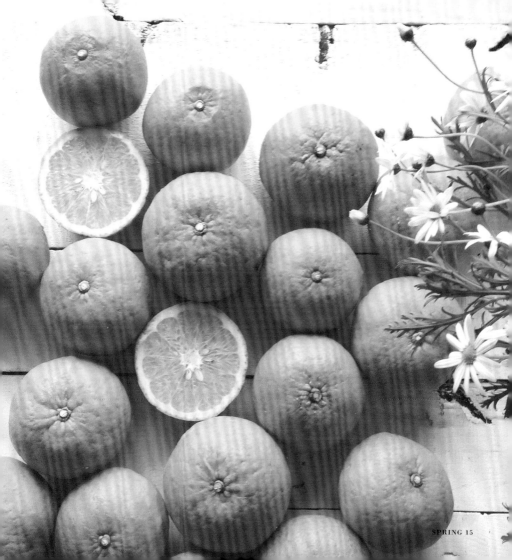

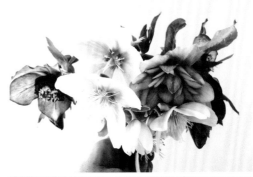

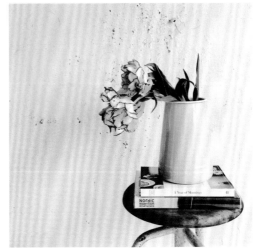

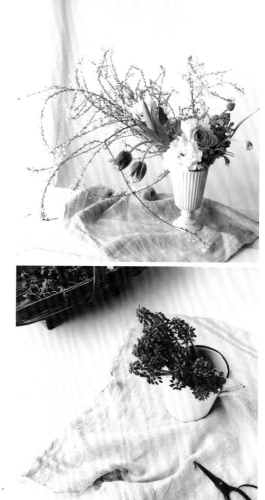

聖誕玫瑰、
鬱金香、雪柳、
陸蓮、葡萄風信子……
柔和優雅的花朵，是專屬於春天的花種，
還能享受到色彩搭配的樂趣。

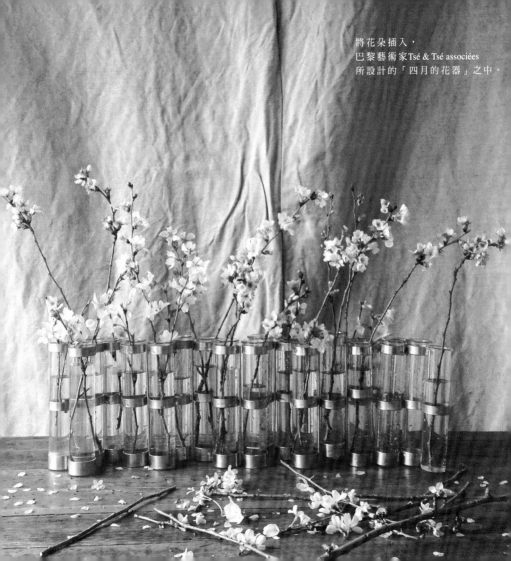

將花朵插入，
巴黎藝術家Tsé & Tsé associées
所設計的「四月的花器」之中。

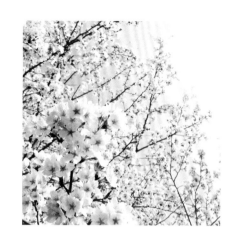

在一年中的某幾天，
櫻花總是讓我們的心
雀躍不已。

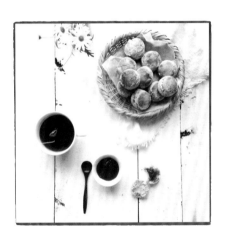

遲開的山茶花真是惹人喜愛。

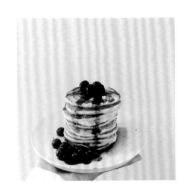

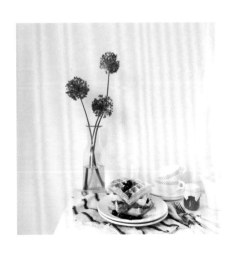

春天怡人的氣候，
會讓人想要動手製作
點心＆果醬。

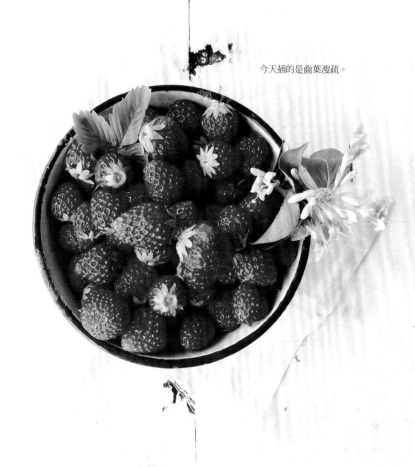

今天插的是齒葉溲疏。

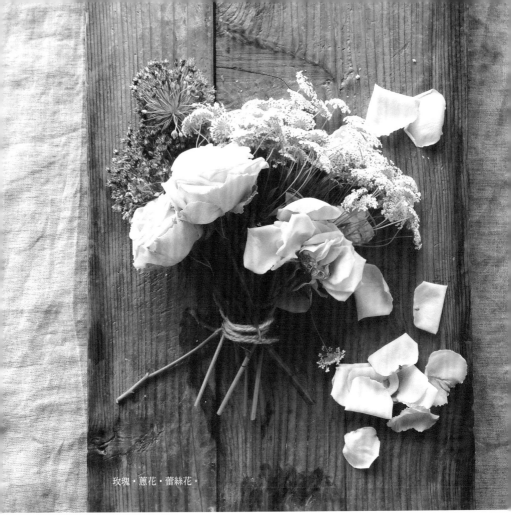

玫瑰・蔥花・蕾絲花。

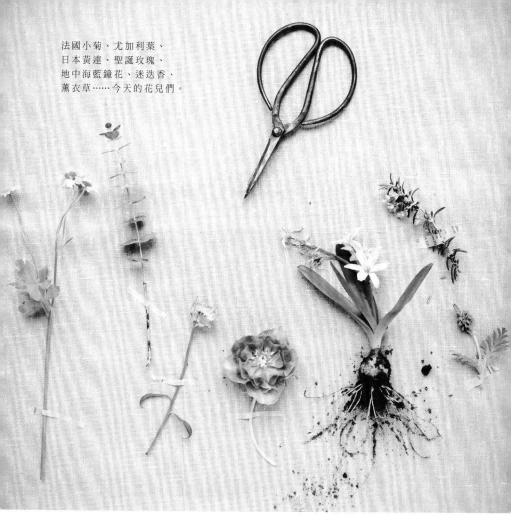

法國小菊、尤加利葉、
日本黃連、聖誕玫瑰、
地中海藍鐘花、迷迭香、
薰衣草……今天的花兒們。

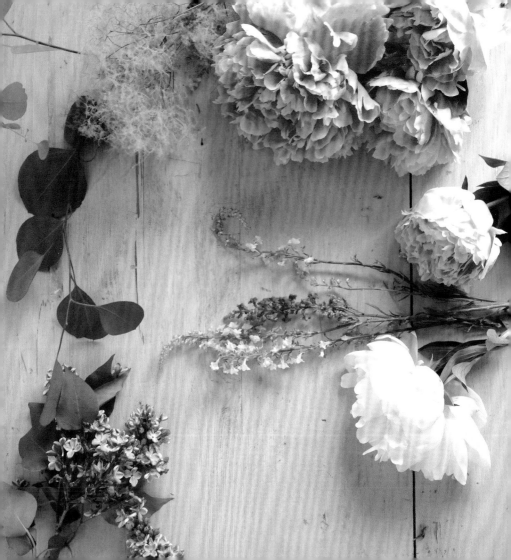

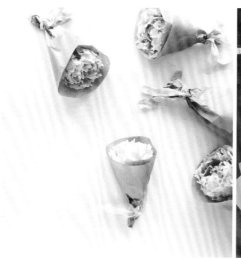
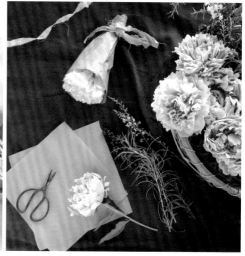

Gift idea !

華麗的芍藥
以牛皮紙一朵朵地獨立包裝，
隨興的感覺也很不錯吧！

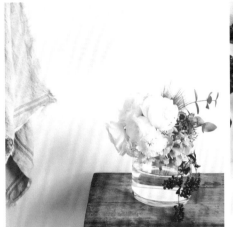

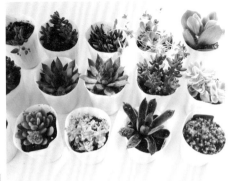

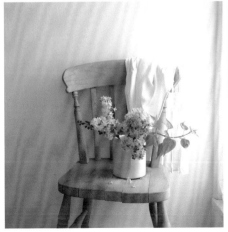

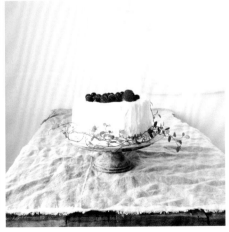

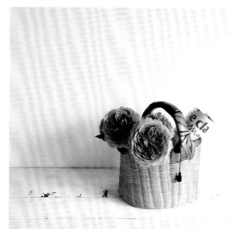

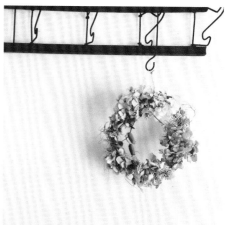

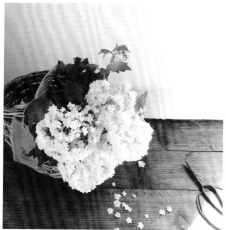

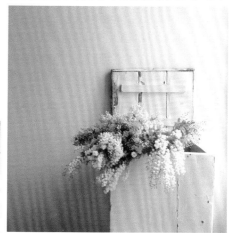

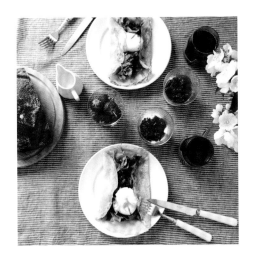

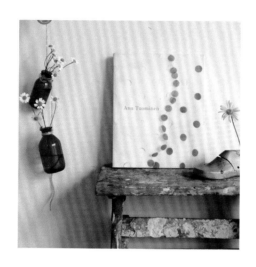

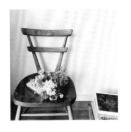
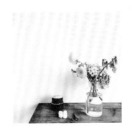
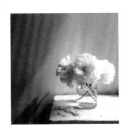
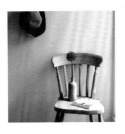
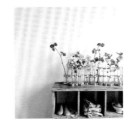
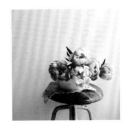

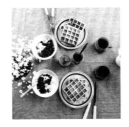
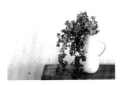

ONE POINT

平衡的奧妙

不論插花或拍照，
留白的學問都很重要。
與其將空間全部填滿，
不如就空著吧！
這樣一來，似乎就能夠從留白處
一窺被當成背景的日常生活。

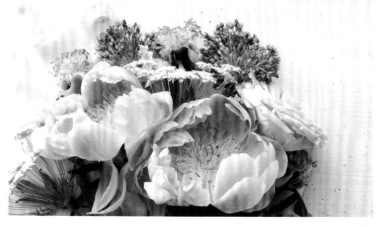

SUMMER

———

夏

這個季節，
如果在餐桌上裝飾一些花朵，
就能感覺絲絲涼意。
即使只放上綠色植物，
例如多肉或香草植物，
也能夠呈現出豐富的情境喔！

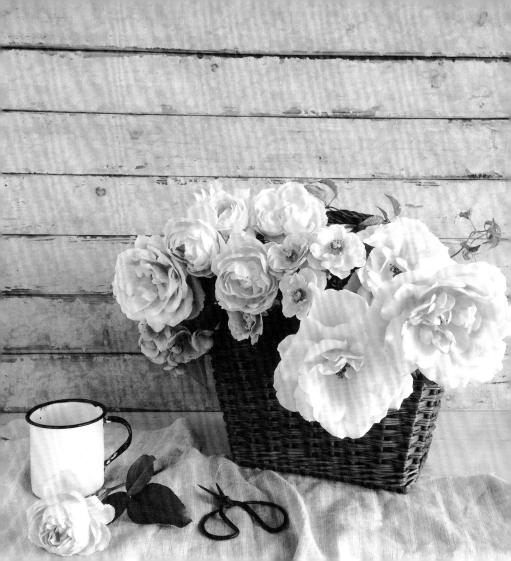

從春末進入夏初，
不論庭園或花店，都是滿滿的玫瑰。

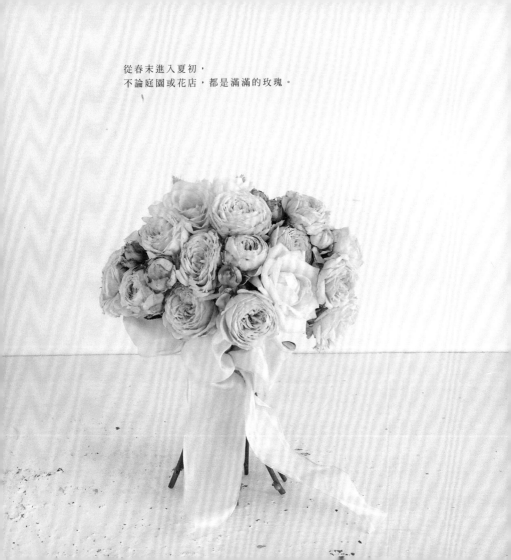

單瓣、重瓣、數不清的荷葉邊花瓣……
有好多不同種類的玫瑰，都讓人喜愛，
但我最中意的還是，看得見黃色花蕊的Chocorenji玫瑰。

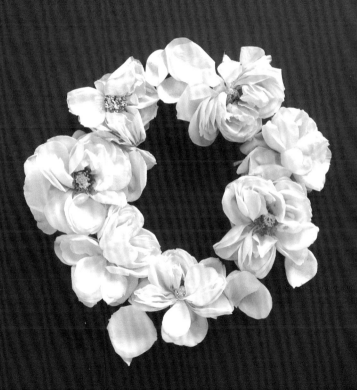

夏季非常適合插黃色玫瑰呢！
今天的玫瑰是Teasing Georgia，
是有著漂亮黃色漸層的庭園玫瑰。
搭配上清爽的紫色鐵線蓮吧！

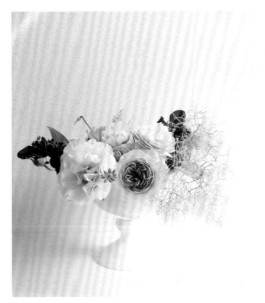

ONE POINT

相同的花卻展現不同感覺

使用與左頁相同的花，
來試試典雅派的插花風格吧！
蓬鬆的柳枝稷
能夠增加視覺面積，
即使花材的數量不多，
也足以展現美麗。

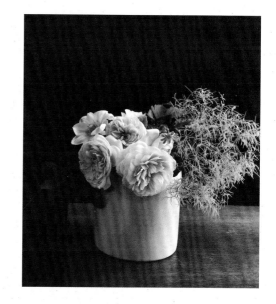

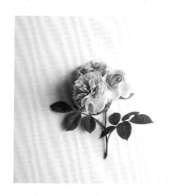

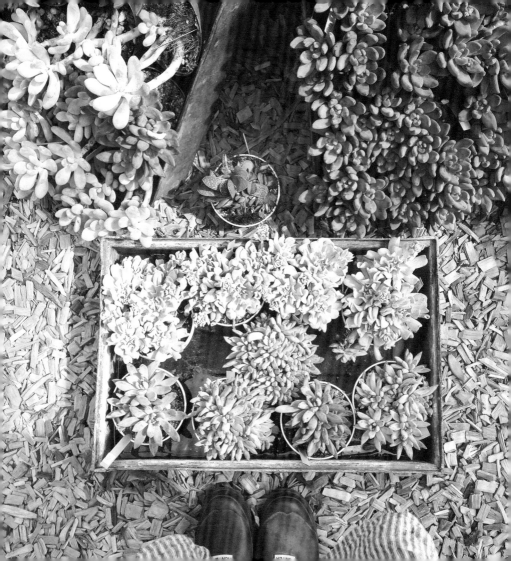

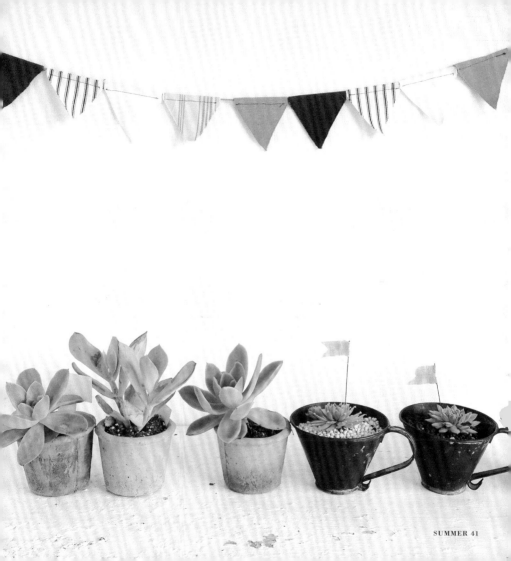

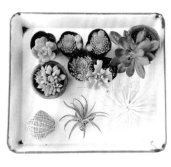

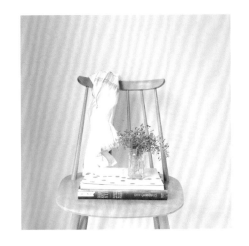

種植著許多多肉植物、空氣鳳梨和香草。
每一株都展現出不同的姿態,真是百看不厭。

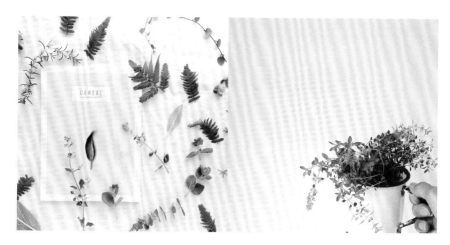

香草不但常用於料理之中，也經常用來妝點餐桌。
炎炎夏日就讓綠色植物長伴左右，清爽的度過吧！

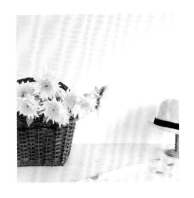

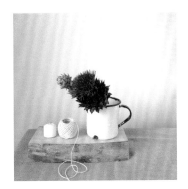

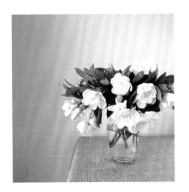

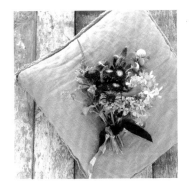

花瓣澄澈的白，
平和了心靈。
試著以線串起芍藥花瓣，
作成一件裝飾品。

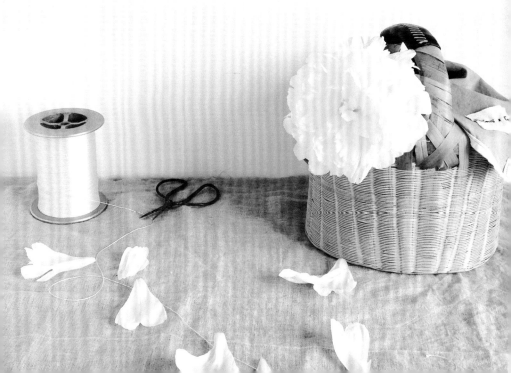

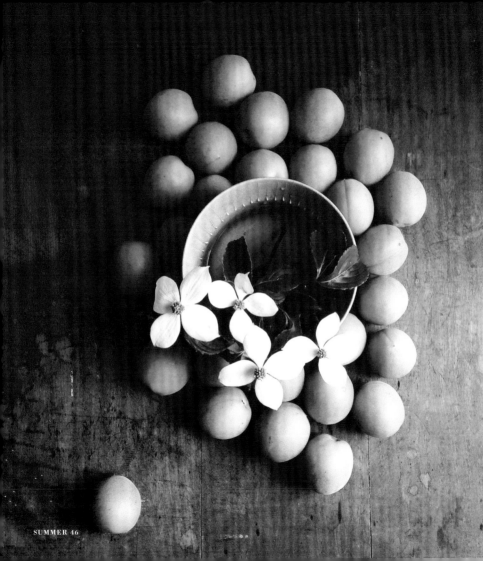

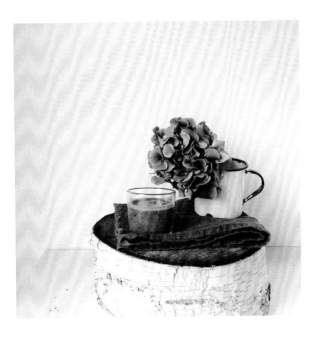

這天的豆漿Smoothie
品嚐起來好美味喔！
藍莓的顏色
美麗又搶眼，
與古典繡球花擺在一起，
玩起了配色的遊戲。

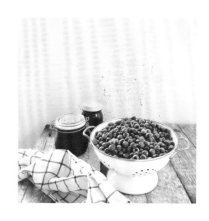

到了藍莓盛產的季節。
可以開始拚命
作好多藍莓果醬，
也可以用來
裝飾在鬆餅上。

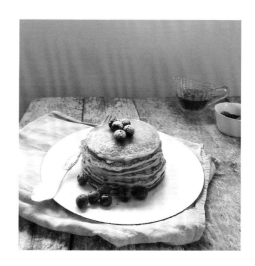

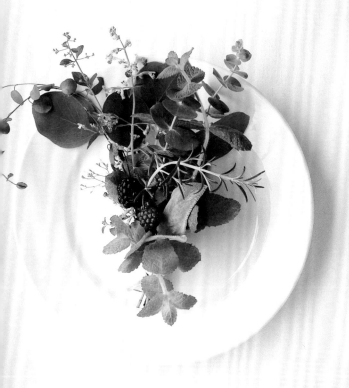

The Set T[able]

The Art of Small G[...]

Hannah Shuckbu[...]

Photography by Charlotte [...]
Illustration by Lydia Sta[...]

香草作成的花束，感覺很清爽吧！

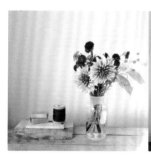

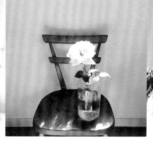

大理花的紅，
與千日紅的紅，
從這其中補充了
夏日的元氣。

白玫瑰
chef d'oeuvre
開得恰到好處。

商陸 & 古典繡球花。
今天的花藝課程，
選用了色彩有著
差異微妙的花材。

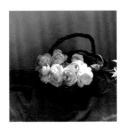
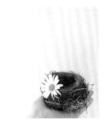
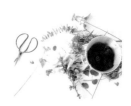
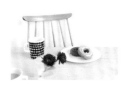
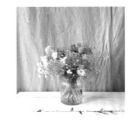

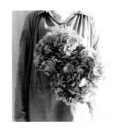
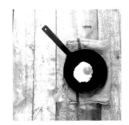

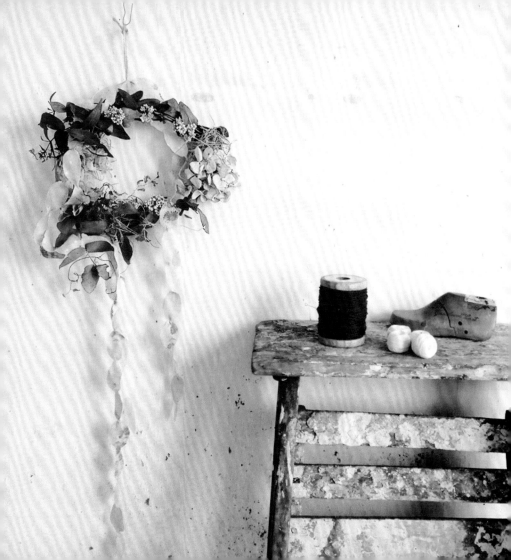

ONE POINT

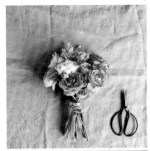

製作花束，讓人感到開心愉悅

可當作小小的伴手禮，
所以我經常製作花束。
最想讓人看到的花朵，放在最前面，
在掌心中一枝枝地將花朵往上疊。
若是要製作只有玫瑰的優雅花束，
統一花材高度，就可以俐落的完成。
想加入草花點綴時，
特意讓幾枝花高起，
就能作出俏皮可愛的作品了！

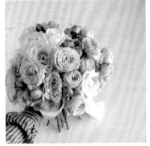

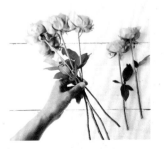

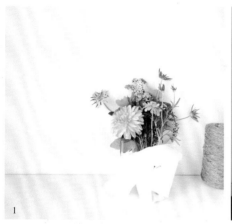

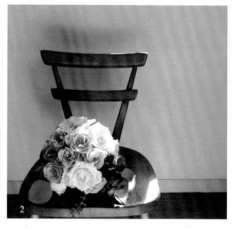

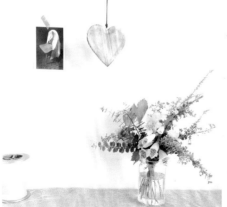

1.不使用緞帶,而是以手帕或麻繩來紮綁花束。 2.將花臉部分朝前,手握處朝後,這樣就能擺出如畫一般的畫面。 3.作成花束後,插入花器裡也很漂亮。這是花材不多也能施展造型的插花技巧。

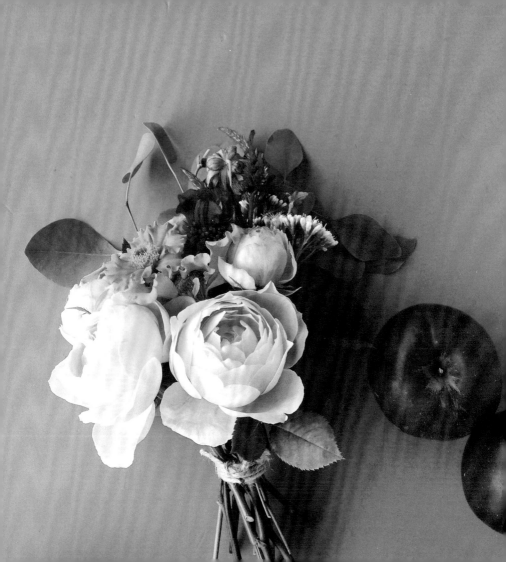

AUTUMN

秋

大波斯菊、大理花、秋色玫瑰……
我非常喜歡盛開在
可感受到秋風涼爽時節的花朵們。
庭園中結的果實
與菜園裡收成的蔬果，
在這個季節裡也常用來布置餐桌。

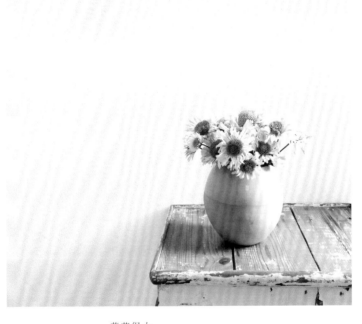

花芯很大
而顯得有趣可愛的秋季瑪格麗特。
裝飾在美國陶藝家Barbara Eigen
製作的圓潤花器中。

充滿季節氛圍的果樹枝幹，
如果發現了就會立刻購買。
今天則是對石榴一見鍾情。

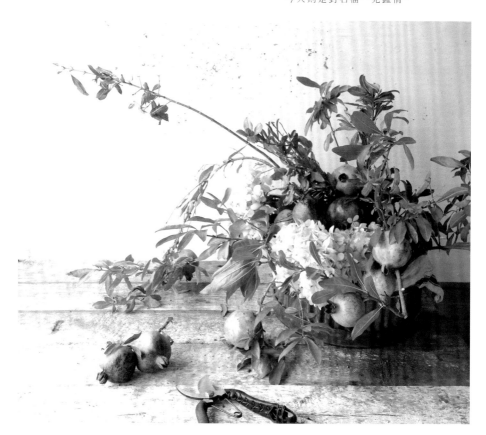

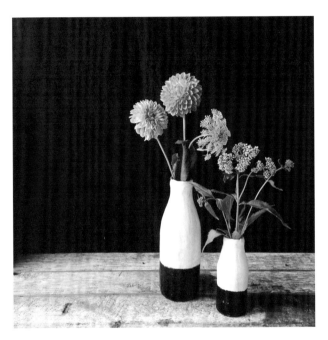

今天選擇很有秋季氣息的大理花來迎接賓客。
大理花適合搭配澤蘭、蕾絲花
或嬌弱的草花類。
黑白色調的花器來自法國，裡面其實是牛奶瓶呢！

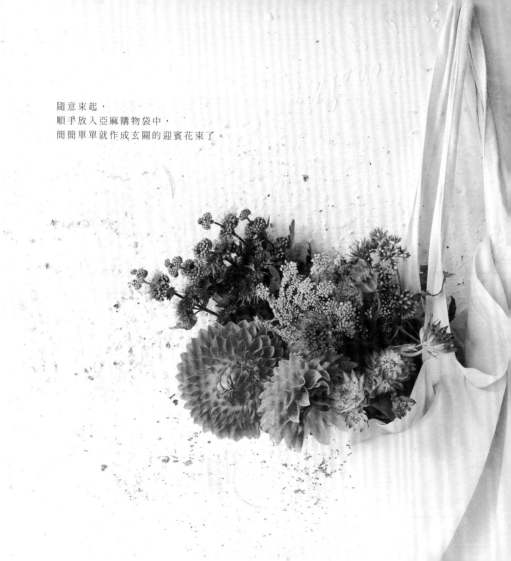

隨意束起，
順手放入亞麻購物袋中，
簡簡單單就作成玄關的迎賓花束了。

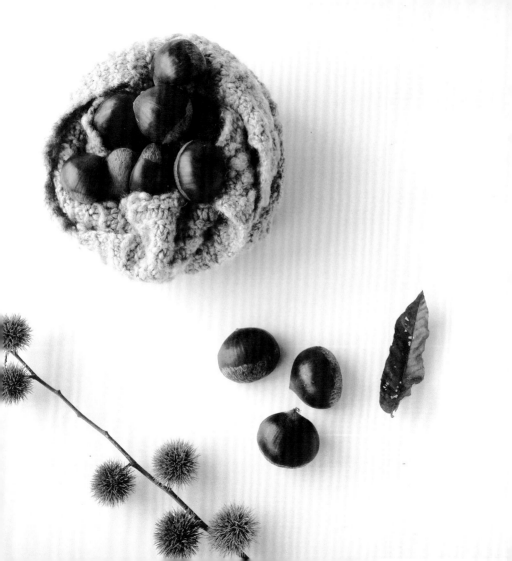

 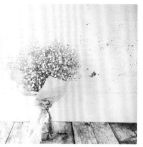

在秋天，
黑色及紫色的
花材非常好用。
黑色的羅勒與繡球花
的搭配。

玫瑰自然掉落的花瓣
非常迷人，
就這樣放著吧！

聽說滿天星的
英文名是Baby's Breath，
被喻為像小嬰兒的呼吸般
的花朵。

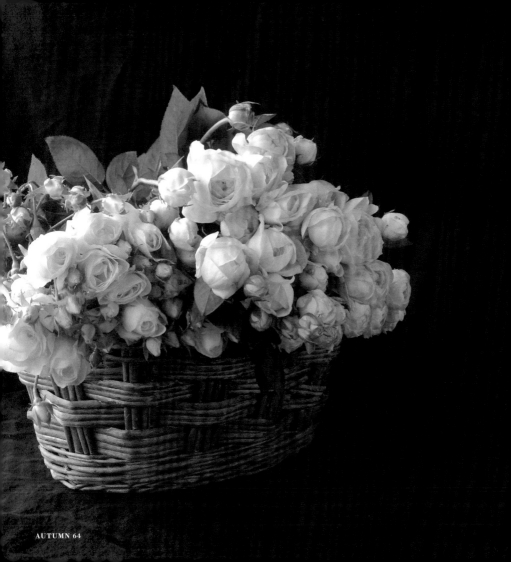

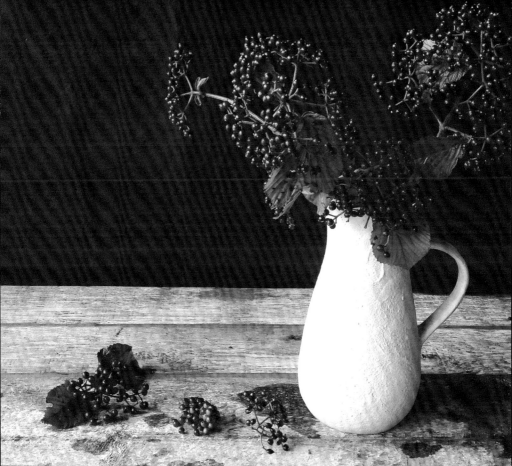

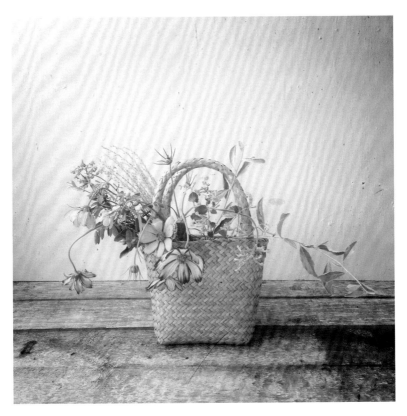

在大波斯菊花田裡採了花……今天的花想呈現出這樣的感覺。
同時也能夠感受到，尚未綻放的花苞那出人意料的存在感。

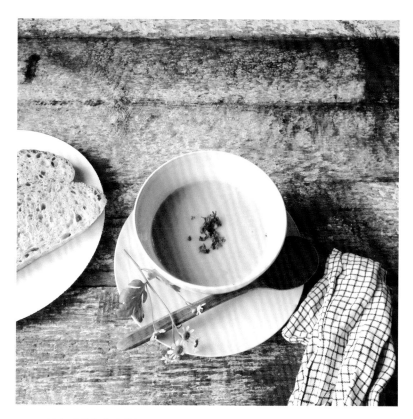

以自己種的地瓜所煮的濃湯。
在餐桌放上一枝法國小菊當作點綴。

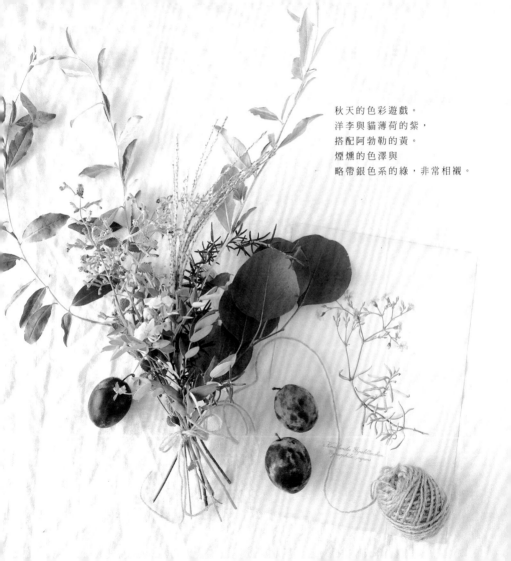

秋天的色彩遊戲。
洋李與貓薄荷的紫，
搭配阿勃勒的黃。
煙燻的色澤與
略帶銀色系的綠，非常相襯。

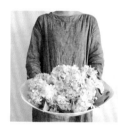

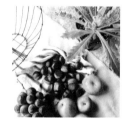
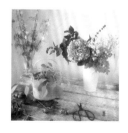
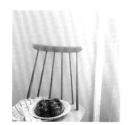
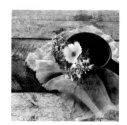

ONE POINT

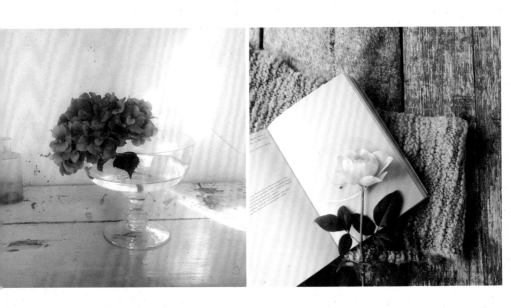

一枝花的美

想要表現單朵花所擁有的存在感。
在房間內，只要插上一枝，
就能將日常生活打造成電視劇般的場景。

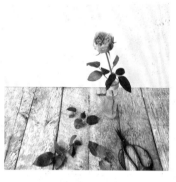

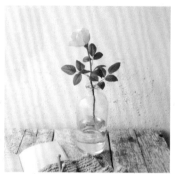

要讓單獨一枝玫瑰展現漂亮姿態，重點在於葉子的分量。雖然一般都會將葉子剪掉，但如果太少就會很單薄，太多又顯得繁雜。花莖則選擇較細的種類。

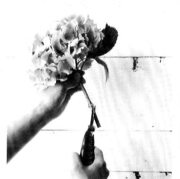

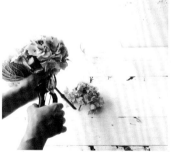

繡球花因為花臉較大，選擇倚靠於寬口容器的邊緣；刻意留白，讓畫面取得良好的平衡。由於繡球花不易吸收水分，可將莖斜剪，刻意增加吸水面積。

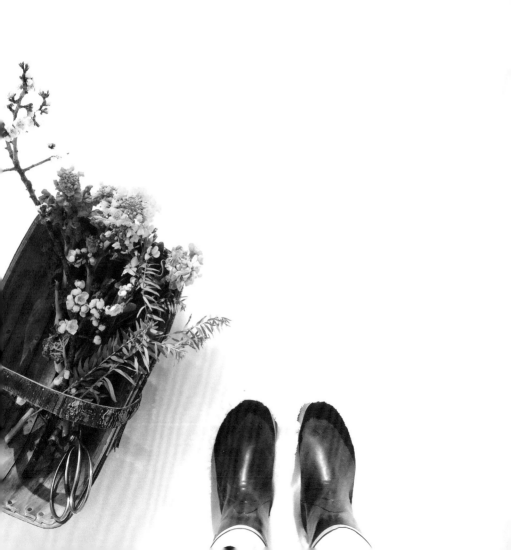

WINTER

———

冬

聖誕節後便接著新年，
每天都因為節慶氣氛而興奮不已！
春天的花材在一月左右便會開始上市，
從新年開始就以陸蓮、風信子、鬱金香來裝飾，
一邊期待春天的到來。

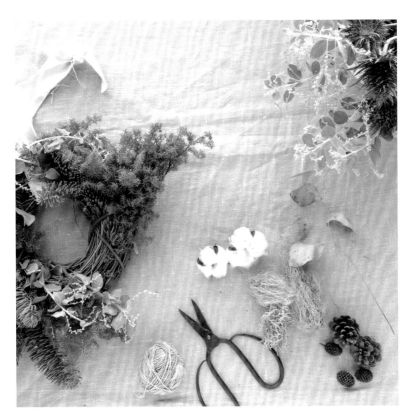

聖誕節的前一個月，家裡就會開始出現許多製作
花圈的材料。新鮮的諾貝松・日本花柏・棉花……

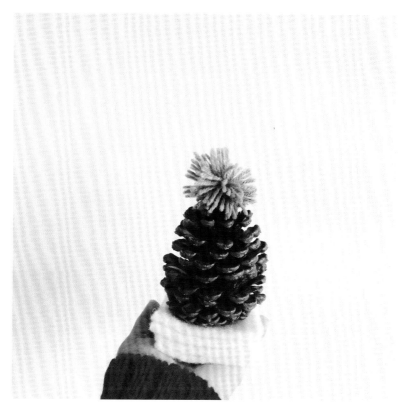

當然也少不了松果囉！在上面放上毛線球，
就成了迷你聖誕樹！

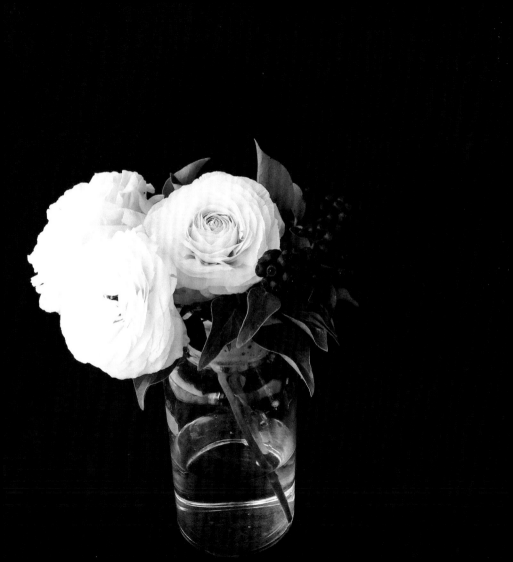

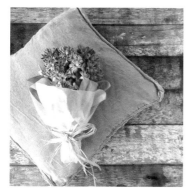

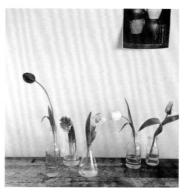

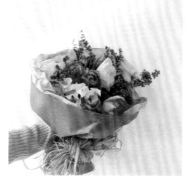

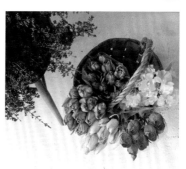

鬱金香・陸蓮・風信子……
最近春季花卉上市的時間提早了呢！

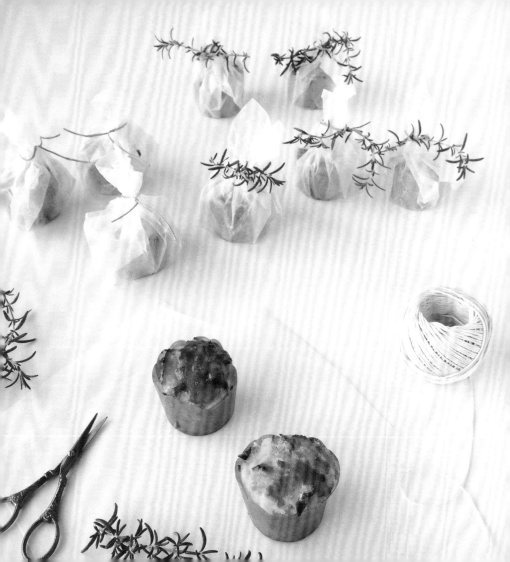

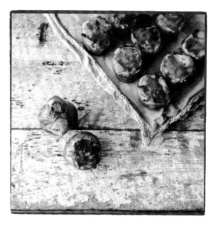

Gift idea **!**

作了番薯蛋糕。
以蠟紙一個一個包裝，
再以棉線與迷迭香紮綁起來。
簡簡單單就完成
可愛的小禮物了！

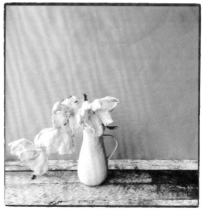

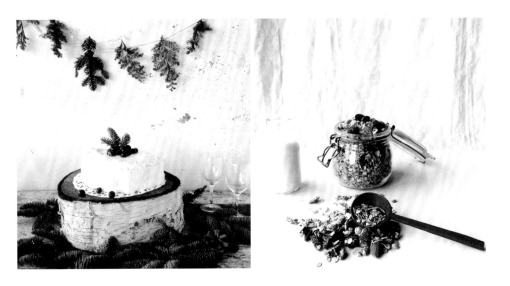

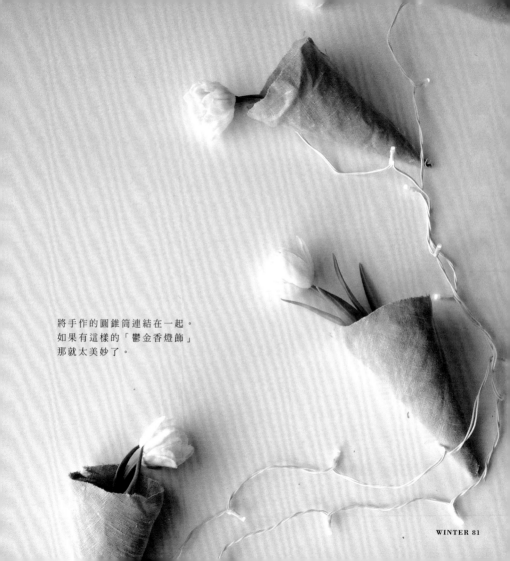

將手作的圓錐筒連結在一起。
如果有這樣的「鬱金香燈飾」
那就太美妙了。

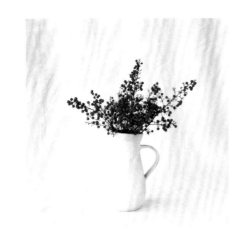

將山歸來的紅色果實
插入簡單的白色水瓶中。
我家的新年花飾
一直都是這種風格，
不過分裝飾，清爽乾淨。

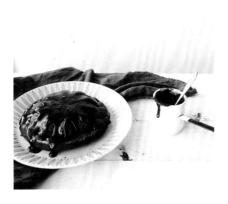

情人節時烤的
花形蛋糕。
這個蛋糕模是由
法國Matfer公司所出品。

透過Instagram認識的
紐西蘭友人所贈送的
古老花圖鑑。
他說：「你一定會喜歡！」

大理花
雖然給人秋天花朵的印象，
但在冬天還是很美。
今天就使用宛如雪一般的
白色大理花吧！

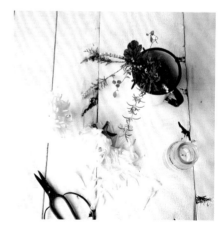

WINTER 84

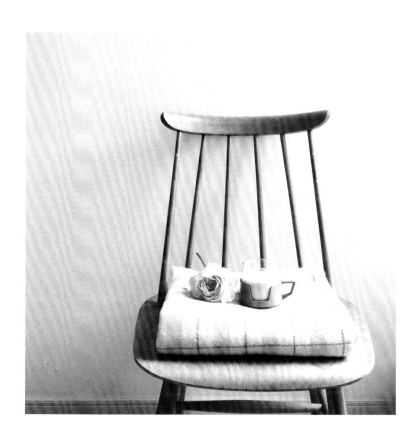

Gift idea ❗

以麻繩束起種植在庭園的香草，
也很適合當作送給朋友的禮物喔！
「適合怎樣的料理呢？」也由此展開了話題。

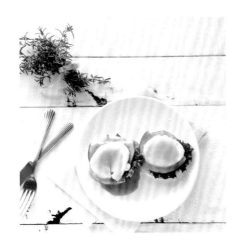

LETTUCE

HEUCHERA

LAVENDAR

HEATH

ROSEMARY

ONE POINT

對待彎曲花莖的作法

鬱金香與陸蓮
都是向光性的植物，
當插在花瓶時，
花莖會彎曲延伸。
雖然展現自然風貌也很不錯，
但每天花一些時間，
一邊觀察花兒的模樣
一邊修整花莖，並改變花瓶方向，
也是日常樂趣所在。

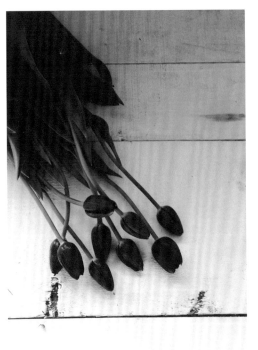

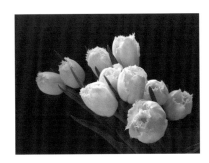

每天觀察並調整花莖方向。鬱金香、風信子、尤加利……將各種素材分別抓成束插入適當位置的手法，稱為組群。是簡單又容易插得漂亮的訣竅。

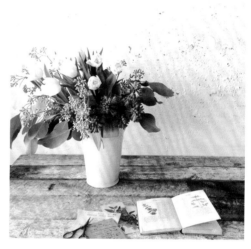

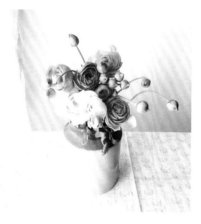

將花朵插得密實且低，花苞則留下長長的花莖，宛如會跳躍般的插入。不僅只是花朵，我也想以花莖來勾勒整體輪廓。

COLUMN：花藝造型的訣竅

拍照覺得困惑時，就從正上方拍看看

從正面拍攝玫瑰搭配煙霧樹的作品時，
也可以試著從正上方（俯瞰）拍攝，
這樣的角度竟意外的好看。
只需注意與木板紋路平行或垂直等，
保有畫面的規則性，
就能拍出不錯的照片喔！

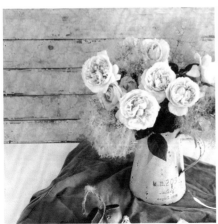
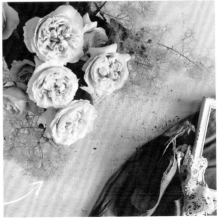

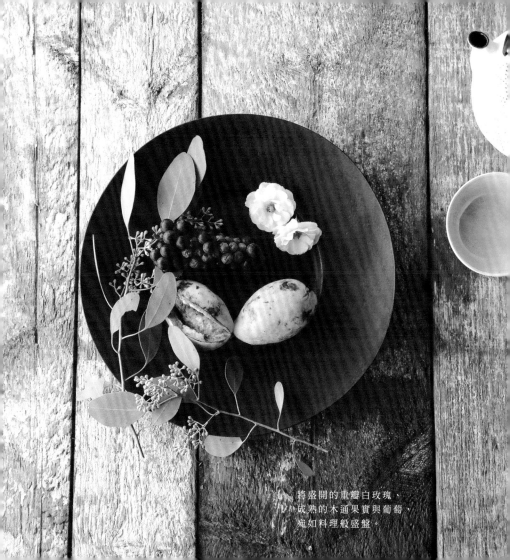

將盛開的重瓣白玫瑰、
成熟的木通果實與葡萄，
宛如料理般盛盤。

方便實用的小道具

拍攝花作品時，常使用的小道具是
椅子、手作三角旗掛飾、外文書籍這三樣。
可以適當地協助填滿畫面，
並作為花與背景之間的連結。
此外，搭配幾片古董風格的木板，
就能讓場景更有變化性。

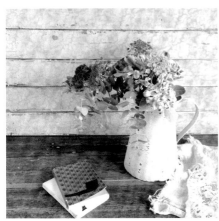

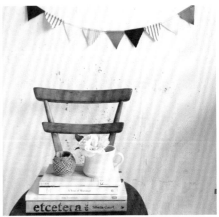

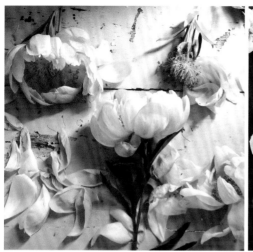
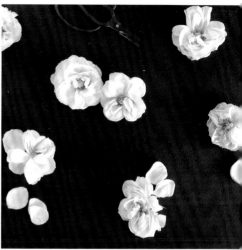

花朵凋零的模樣，也令人憐愛

隨著花朵持續綻放，
花瓣會逐漸凋零，
這種姿態的美麗與可愛，令人感受深刻。
漸漸地，花朵中心的黃色花蕊越來越外露，
花瓣開始捲曲……
觀察著花朵的變化，是段愉悅的時光。

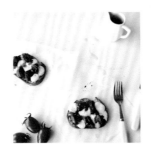
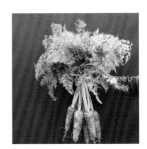

最愛的美味料理

料理的色彩或擺盤呈現，
其實與插花非常相似。
一邊增加綠色，
一邊思考食物與器皿間的搭配。
樸素的餐具和桌巾，
就扮演著畫布的角色。

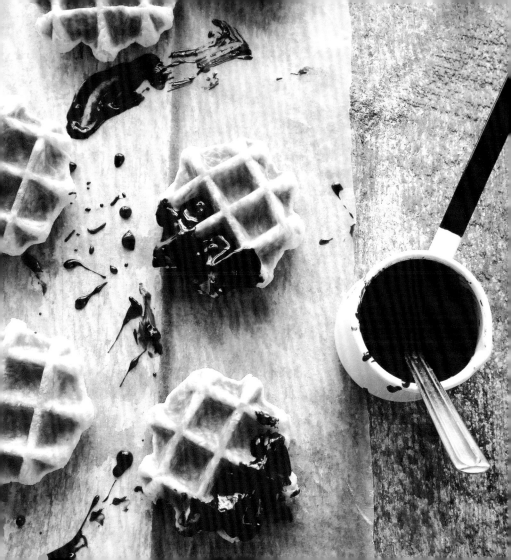

結尾

與Instagram的相遇讓我受到了無比衝擊。
以iPhone不經意拍攝的照片發布到全世界，
在一瞬間就能得到許多的「讚」。
現在透過Instagram，
我的交友圈擴展到了世界各地。
開始使用至今，已經大約一年半，
持續拍攝的照片集結成這本很棒的書。
在此向喜歡本書的你
致上深深的謝意。

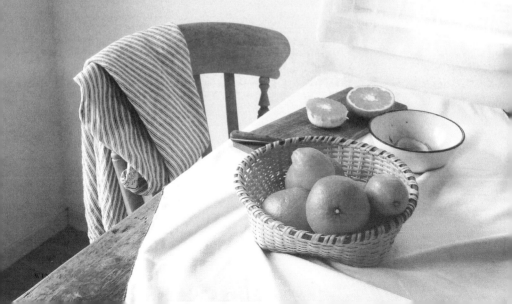

增田由希子Yukiko Masuda

f plus負責人。身為一名自由花藝創作者，除了在雜誌上針對生活花飾進行提案及開設花藝課程之外，也製作原創鐵絲花器及照明等多元發展。著有《從一朵花開始的美好裝飾 新手的第一堂花藝教室》（家之光協會出版）。私下為插花作品所拍的照片則以nonihana_這個帳號發表於Instagram。

○f_plus網站 http://fplus.s2.weblife.me/
○Instagram帳號 @nonihana_

| 花草集 | 01

最愛的花草日常
有花有草就幸福的 365 日

作 者	／	增田由希子
譯 者	／	周欣芃
發 行 人	／	詹慶和
總 編 輯	／	蔡麗玲
執 行 編 輯	／	劉蕙寧
編 輯	／	蔡毓玲·黃璟安·陳姿伶·白宜平·李佳穎
執 行 美 編	／	陳麗娜
美 術 編 輯	／	李盈儀·周盈汝·翟秀美
出 版 者	／	噴泉文化館
發 行 者	／	悅智文化事業有限公司
郵 政 劃 撥 帳 號	／	19452608
戶 名	／	悅智文化事業有限公司
地 址	／	新北市板橋區板新路 206 號 3 樓
電 話	／	(02)8952-4078
傳 真	／	(02)8952-4084
網 址	／	www.elegantbooks.com.tw
電 子 信 箱	／	elegant.books@msa.hinet.net

2015 年 3 月初版一刷　定價 240 元

まいにちの暮らしに、似合う花
©2014 Yukiko Masuda
©2014 KADOKAWA CORPORATION ENTERBRAIN
All Rights Reserved.
First published in Japan in 2014 by KADOKAWA CORPORATION
ENTERBRAIN
Chinese translation rights arranged with KADOKAWA CORPORATION
ENTERBRAIN
through Creek and River Co., Ltd., Tokyo.

經銷／高見文化行銷股份有限公司
地址／新北市樹林區佳園路二段 70-1 號
電話／0800-055-365 傳真／（02）2668-6220

國家圖書館出版品預行編目資料

最愛的花草日常——有花有草就幸福的 365 日 /
增田由希子著；周欣芃譯 .
 -- 初版 . -- 新北市：噴泉文化館出版 , 2015.3
　面；　公分 . -- (花草集；01)
ISBN 978-986-91112-6-3 (平裝)
1. 花藝
971　　　　　　　　　　　104002288

攝影＆撰文　增田由希子
AD ＆設計　工藤亜矢子（okappa design）
編輯　岸本千尋（《花時間》編輯部）